名家大手筆

經典新閱讀

U0063652

周興嗣 文　趙孟頫等 書

商務印書館

千字文

編　者	商務印書館編輯出版部
責任編輯	徐昕宇
書籍設計	涂慧
排　版	高向明
校　對	甘麗華
出　版	商務印書館（香港）有限公司 香港筲箕灣耀興道三號東滙廣場八樓 http://www.commercialpress.com.hk
發　行	香港聯合書刊物流有限公司 香港新界大埔汀麗路三十六號中華商務印刷大廈三字樓
印　刷	中華商務彩色印刷有限公司 香港新界大埔汀麗路三十六號中華商務印刷大廈
版　次	二〇一九年七月第一版第一次印刷 © 2019 商務印書館（香港）有限公司 ISBN 978 962 07 4599 7 Printed in Hong Kong

目錄

一　流傳千古《千字文》 2

　　啟蒙經典　絕妙文章

　　畢一夕之功成就「第一字書」

　　取法「右軍」　成書法名篇

二　情有獨鍾的趙孟頫 10

　　元代書壇「第一家」

　　力倡復古　勤書千文

　　趙孟頫的復古及其意義　羅卜子

　　歷史故事：為夫人代筆的趙孟頫

三　名篇賞與讀 23

四　集諸家大成的趙書《千字文》傅紅展 76

　　典雅流美　規整標致——《二體千字文冊》

　　筆到法隨　達於化境——《行書千字文卷》

五　別具一格的《草書千字文卷》華寧 90

　　台閣體宗師「雲間二沈」

　　龍蛇飛動　章草筆意

附錄：中國古代書法發展概況表 96

一 流傳千古《千字文》

《千字文》是中國古代著名的啟蒙讀物，距今已有一千五百多年的歷史。在浩如煙海的古代文學名篇中，《千字文》深為歷代書家所重，從古至今，書寫《千字文》者，經世不絕，各種書體俱豐。據記載，僅北宋時期，隸屬皇家的宣和內府收藏的書家所寫《千字文》，就達四十九本之多。

古今書家，從智永、歐陽詢、顏真卿、懷素、米芾、趙佶、趙構、趙孟頫、文徵明等歷代宗師，到于右任、趙樸初、啟功等現當代書壇泰斗，都奉《千字文》為學習書法的經典範本，寫出無數傳世名帖。

一篇區區千字的韻文，何以倍得書家推崇，流傳千古？

啟蒙經典　絕妙文章

中國古代最著名的啟蒙讀物，有「三百千」之稱，分別是《三字經》、《百家姓》和《千字文》，其中《千字文》成文最早，亦被公認為編得最好。該文選一千個不重複的字，四字一句，句句成文，兩句一組，前後連貫，對仗工整，合轍押韻，讀起來琅琅上口，便於記憶背誦。全文雖然只有一千個字，但內容極其豐富，包括了天文、地理、農業、氣象、礦產、特產、歷史、修身、治學等各方面的知識。學會了它，非但學會了一千個字，而且能掌握各方面的常識，既有識字的效果，又有教育的意義，這是學習其他任何一篇詩文所難以做到的。因此，《千字文》被譽為「天下第一字書」，明代古文大家王世貞則稱其為「絕妙文章」。

千百年來，它既是啟蒙識字讀本，又是普及知識讀物，歷代相承，家喻戶曉。

歷史上有哪些《千字文》？

據傳，宋代以前，《千字文》有三種版本，一為王羲之曾臨寫過的鍾繇書古千字文，一為蕭子範所著千字文，還有就是南朝周興嗣所撰的千字文。但前兩說之千字文，或難辨真偽，或早已佚亡，後世流傳的就只有周興嗣的《千字文》。

畢一夕之功成就「第一字書」

關於《千字文》作者周興嗣，歷史上沒有留下太多的記載。只知他歷齊、梁兩朝，曾任新安郡丞、員外散騎侍郎佐撰國史、給事中佐撰國史、臨川郡丞等職。據說他記憶力很強，文章寫得也好。梁武帝蕭衍愛好文學，所以周興嗣很得器重，記錄皇室政治活動和日常生活的《梁皇帝實錄》、《皇德記》、《起居註》、《職儀》等，均出自周興嗣之筆，以後各朝以實錄名書，也是自周興嗣始。但這位名重一時的文臣，為何要去編寫啟蒙教材？個中還有一段傳奇。

據《太平廣記》記載，梁武帝蕭衍要教他的幾個兒子都學習書法，但內府收藏的王羲之的墨寶真跡捨不得拿出來供他們臨寫，於是便命令勾摹字帖的高手殷鐵石，從內府所藏王氏墨跡中勾摹出一千個各不相同的字，供皇子和貴族子弟們學習。但這些勾摹的單字雖便於臨摹，卻不免雜碎無序，零亂難記。梁武帝忽發

4

奇想……把這一千個字編成韻文，不就便於臨寫記憶了？而周興嗣不僅頗有文采，亦有善書之名，於是這個特殊的「次韻王羲之千字」的任務，便由皇帝親自下達給了周興嗣。結果周興嗣花了一個夜晚的時間寫成了《千字文》，頭髮也因此而一夜全白了。

也有人說，是周興嗣犯了錯誤，梁武帝就罰他一夜間寫一千個不同的字，而且要構成一篇文章，如果寫不出來就問罪，作得出來就放了他。這些傳奇故事是否與真實情況相符已不得而知，但寫成這樣「如舞霓裳於寸木，抽長緒於亂絲」的千古奇文，沒有深厚的功力是不可能的。所以文章一經問世，便廣為流傳。自周興嗣之後，更有人作《千字文》續、再續乃至別本，或是續編，或過於古奧艱澀，均不如周作流傳廣泛。

你知不知道「天字第一號」的來歷？
「天字第一號」是我們日常生活中常常掛在嘴邊的一個習語，但卻很少有人知道這個詞其實就來自於《千字文》。《千字文》問世後，在大江南北、家塾街閭廣為傳誦，逐漸成為漢語世界最基本的系統知識的代表，以至木工丈量、商人賬簿、考場試卷、大部頭的書典，都常以《千字文》起首的「天地玄黃……」作為次序編碼的代號，「天字第一號」即源於此。

取法「右軍」 成書法名篇

《千字文》原名《次韻王羲之書千字》。《宣和書譜》記載：「梁武得羲之千字，令周興嗣次之，自爾書家每以是為課程，學者以《千字》經心，則自應手和心得，可與入道。」王羲之是東晉大書法家，被尊為「書聖」，曾任右軍將軍，故又稱為「王右軍」。後人都以臨摹王書為習字的重要階段，而《千字文》之所以被書家競相摹寫，與王羲之在書法史上無比尊隆的地位密不可分。

書寫《千字文》年代最早、最著名的是陳、隋之際的智永和尚。智永名法極，俗姓王，是王羲之的七世孫，早年為避災禍，出家入吳興永欣寺，做了僧人，享年近百歲，人稱「永禪師」。他潛心研究王氏家傳的書法，以期將家學發揚光大。

因為周本《千字文》取自王羲之的字樣，所以智永勤書不倦，《真草千字文》是其最重要的代表作。據記載，智永在永欣寺時，數十年勤書《千字文》不輟，共寫

為甚麼王羲之被尊為「書聖」？

王羲之（三二一 —— 三七九或三〇三 —— 三六一），東晉時琅琊臨沂人。他精於各類書體，將漢末以來書法藝術各體中最具難度的楷書、行書、草書的藝術水平作了一次整體性的提升，成就前無古人。唐人對王書極為推崇，尊稱他為「書聖」。流傳至今的王書大部分是唐人的摹寫本，從中仍可看出他出神入化的書法造詣。從書法發展史來看，王羲之是劃時代的人物，堪稱古今最偉大的書法家之一。

《真草千字文》八百餘本，分送給浙東一帶的寺院。

智永所書的《真草千字文》，端雅蘊藉，筋力內含，深得王羲之書法藝術之真傳。蘇東坡曾評智永書法「骨氣深穩，體兼眾妙，精能之至，反造疏淡。如觀陶彭澤詩，初若散緩不收，反復不已，乃視奇趣」。唐太宗時，王羲之被供到書法的神壇上，智永的《真草千字文》就成為人們學王羲之書法不可多得的範本。

《宣和書譜》記載，唐宋許多大家，如歐陽詢、賀知章、懷素、米芾等都寫過《千字文》。由於古今許多書法大家都大書特書《千字文》，確立了《千字文》在書壇上獨樹一幟的地位。

「筆冢」和「鐵門限」是怎麼回事？

筆冢和鐵門限這兩個典故，都與智永有關。傳說智永在書寫《千字文》時，在屋內專門放一個大筐子，毛筆頭寫禿了，就丟進筐子裏，日子久了，竟堆積了十幾筐。後來，智永在永欣寺的空地上挖一深坑，將這些筆頭掩埋，竟如墳冢般高。後人講的「退筆成冢」的典故就來於此。智永因書《千字文》聞名後，求他寫字和題匾的人絡繹不絕，以致永欣寺的門檻也被踏穿，只好用鐵皮包起來，此即後人所稱「鐵門限」的典故。

悅豫且康　嫡後嗣續　祭祀

悅豫旦康　嫡後嗣蹟　祭祀

蒸嘗　稽顙再拜　悚懼恐惶

蓬嘗　稽顙再拜　悚懼恐惶

牋牒簡要　顧答審詳　骸垢

想浴　執熱願涼　驢騾犢特

駭躍超驤　誅斬賊盜　捕獲

永羅　讓　誅盜捕雙

臨智永《千字文》習字簿局部

智永所書《千字文》備受唐人推崇，圖中的《千字文》是唐朝流行的臨摹智永的習字簿。

難⋯弦⋯

叛亡布射遼丸嵇琴阮嘯

俳佪瞻眺孤陋寡聞愚蒙

矓佪矓眺矜莊宣少烝嘗

等誚謂語助者焉哉乎也

上元二年十二月十二日竟
上元三年十二月十五日裝飛月畢此本

貞觀十五年七月臨出此本蔣善進記

歷史上書寫《千字文》最多者，繼智永之後，首推元代趙孟頫，他自稱「二十年來寫《千文》以百數」，對《千字文》情有獨鍾。他用功精勤，所書《千字文》不僅為時人所稱頌，流傳至今的書作，也被視為傳世珍品。

元代書壇「第一家」

趙孟頫（一二五四——一三二二），元代吳興（今浙江湖州）人，字子昂，號松雪道人，別號鷗波、水精宮道人。他自五歲起開始學書，幾無間日，直至臨死前仍觀書作字。趙孟頫各體皆擅，「篆、籀、分、隸、真、行、草書，無不冠絕

10

古今，遂以書名天下」，被推為元代第一，對當時及後世影響巨大，元明五百年盡為其書所籠罩。明人何良俊說：「自唐以前，集書法之大成者，王右軍也；自唐以後，集書法大成者，趙集賢（孟頫）也。」

趙孟頫早歲學書，喜摹宋高宗書體，中年後力主師法魏晉，以王羲之《蘭亭集序》和智永《千字文》為宗，泛覽鍾繇、王羲之、王獻之、李邕書作，而一直以二王為本。趙孟頫學習古法，又不為陳法所拘，能融各家之長，自成一體。綜觀「趙體」書法，始終有遒媚、秀逸之特色。他在追求古人法度中，不論師法何家，都以「中和」態度取之、變之，鍾繇之質樸沉穩、羲之之蘊藉瀟灑、獻之之流麗恣肆，皆能融入筆端，華美而不乏骨力，瀟灑中見高雅，秀逸中吐清氣，這是趙氏深厚的功力、豐富的學養、超凡脫俗的氣質所致。他還能根據用場的不同而隨時變換書體，不論書寫甚麼內容，採用何種書體，筆法都應用自如，得心應手。

為甚麼後人對趙孟頫褒貶不一？

趙孟頫是宋太祖的十一世孫。南宋滅亡後，他被元世祖忽必烈看中，入仕元朝。也許他並不樂意出仕，但為了身家性命，恐怕也不敢拒絕。從元世祖到元英宗，他侍奉了五個皇帝，屢獲升遷，生前「官居一品，名滿天下」，死後封魏國公，謚號「文敏」。趙孟頫以前朝皇室貴冑入仕異族，在史書上難免留下諸多爭議。然而，他的博學多才和在詩、文、書、畫、音樂等方面的精深造詣卻是世人公認的，特別在書、畫方面，堪稱元代成就最高的領袖人物。

趙書以行、楷二體成就最高，被後人稱為「超宋邁唐，直接右軍」。他的行書作品，形聚而神逸，秀美而瀟灑，宛若魏晉名士，從傳世的《行書千字文》、《洛神賦》、《嵇叔夜與山巨源絕交書》等作品中，「趙體」落筆出神入化，遒勁姿媚的風格，可見一斑。趙孟頫的楷書，也深為世人所重，其小楷的佛、道經卷，儒學名篇，字字結體妍麗，落筆遒勁，流暢延綿，氣韻生動如一。傳世的楷書作品有《道德經》、《法華經》、《洛神賦》等。在仿智永而書的《真草千字文》中，楷書點畫變化自如，韻律自然和諧；草書奔放有力，高雅古樸，顯示出趙孟頫深厚的古學根底。

篆書「松雪千文」
「松雪千文」是明代的徐霖為趙孟頫《行書千字文卷》題字，松雪二字取自趙孟頫的號。趙孟頫傳世的《千字文》備受後人推崇，是歷代官私收藏的珍品。

力倡復古　勤書千文

中國書法藝術發展到唐代，法度大備。到宋代，書家轉以「尚意」互相標榜，強調表現個人性情，因而南宋書家忽視古法，專務表現個人風格，但習書根基不深。在這樣的背景下，元初趙孟頫發出「復古」的呼聲，力詆兩宋，師法晉唐，提倡「師古」，主張以二王為本，追溯東晉之風。他曾說：「右軍總百家之功，極眾體之妙，傳於獻之，超軼特甚。」在這種「復古」思想的推動下，趙孟頫中年以後習書一直以鍾繇及王羲之、王獻之父子為宗。他苦臨《蘭亭》數百本，「無一不咄咄逼真」。王世貞在《彝山堂筆記》中稱他為「上下五百年，縱橫一萬里，復二王之古，開一代風氣」。後世更有人謂：「元之有趙吳興，亦猶晉之右軍，唐之魯公，皆所謂主盟壇坫者。」

趙孟頫對《千字文》情有獨鍾，亦緣自他的復古思想。《千字文》一書所收

後學吳郡　徐霖敬題

之字本出自王羲之手筆，而智永的《真草千字文》又傳承了王氏家族的書風，被趙孟頫看作學習王書的絕佳範本，故而格外重視，他臨智永的《千字文》「盡五百紙」。趙孟頫書藝高強，擅長各體，曾別出新裁，用六種書體寫《千字文》，獻給元朝皇帝。其早期的《千字文》作品，多屬臨作，基本是以智永的《真草千字文》為範本；而中晚期的作品，則已顯現他的學古功力，和其特有的「趙體」之風。

甚麼是「真草」？

「真草」是指書法的兩種書體，即楷體和草體。楷書又名真書、正書，是在隸書的基礎上增加直角勾趯的筆畫，字體亦由橫向變為縱向。楷書約在魏晉開始流傳，其特點是書體架構嚴謹，端正整齊。真書名之由來，正由於其行體方正，筆畫平直，被視為真正被肯定的書體。草書起源甚早，但正式成為一種書體，且以「草書」名，則始於東漢。草書是表現方式最自由的一種書體，文字結構簡約，筆畫糾連，最能讓書法家發揮個性。按書寫方式不同，草書可分為章草、今草、狂草三大類。

趙孟頫的復古及其意義

羅朱子

前輩畫史有趙孟頫「復古畫派」一說，所謂復古畫派的成員，尚有錢選、陳仲仁、朱德潤、曹知白、陳琳、王淵、高克恭等。從他們復古的內容看來，雖說遠自王維、荊浩、李成、董源，近追郭熙、王詵以至米芾諸人。實際正如董其昌所說，不過兩派；一為董源，一為李成。李成一派有郭熙、王詵為之輔佐；董源一派，有巨然、米芾副之。

他們復古的作用，是反對北宋末年興起的李唐畫派，也正是所謂院體山水。

趙孟頫曾經對自己的畫有過這樣的議論：「僕自幼小學書之餘，時時戲弄小筆，然於山水獨不能工。蓋自唐以來，如王右丞、大小李將軍、鄭廣文（虔）諸公奇絕之跡，不能一二見。至五代荊、關、董、范輩出，皆與近世筆意遼絕。僕所作者，雖未能與古人比，然視近世畫手，則自謂稍異耳。」在這簡短的議論中，可

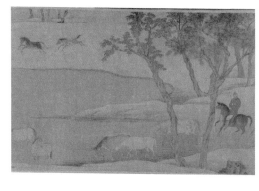

趙孟頫《秋郊飲馬圖》
趙孟頫博學多才，尤以書、畫成就最大。此圖共繪姿態各異的駿馬十匹，筆法簡練，雅致的意境中又帶有草原的渾厚之風，是趙孟頫人馬畫的代表作。

以看出他對山水畫的主張。他的畫確實是和當時（近世）南宋聲勢盛大的院體畫派不相融合的，同時也可以看出他的確對「近世」畫風是如何地不滿了。

這個復古運動，從性質說，就是繼北宋熙寧、元豐間蘇軾、米芾等人所倡導的文人畫運動以後，又一次規模盛大的文人畫運動。屠隆《畫箋》說：「……趙松雪、黃子久、王叔明、吳仲圭之四大家及錢舜舉、倪雲林、趙仲穆輩，形神俱妙，絕無邪學，可隨久不磨，此真士氣畫也。雖宋人復起，亦甚心服其天趣。然一得宋人之家法而一變者。」這裏所謂宋人，正是蘇軾、王詵、米芾這一般人。

趙孟頫他們只是以復古為名，而實際上卻是反對當時的院畫流弊，在歷代文人畫成就的基礎上，創造更加適合於士大夫審美意趣的典型形式，因此他們名為復古，實是創新。在中國山水畫發展史上，有着重大的意義。

趙孟頫的山水畫，如《龍王禮佛圖》、《東洞庭圖》，是出於董源一派；《重江疊嶂圖》是出於李成一派，與郭熙、王詵的丰貌很相近。而《雙松平遠圖》的

16

表現方法，幾乎只有輪廓，沒有皴染，筆勢更雜着「飛白」，這是他的獨創，是從李成一系蛻化而來，開了元朝水墨山水畫的新局面。引導了黃公望、倪雲林的表現形式。

趙孟頫在山水畫上的成就和貢獻，有如下幾方面：

一、在水墨用筆方面，從王維、荊浩，特別是從北宋李成、董源加以洗練，使之更適合於士大夫的欣賞要求，而達到更加精純的境界。即所謂：「有唐人之致而去其纖；有北宋人之雄而去其獷。」他把董源和李成兩家結合起來，取其圓潤、秀逸、清雅、涵蓄，畫面上出現一種剛柔相濟、靜穆溫和的藝術效果。完全改變了南宋馬遠、夏珪的硬、禿、燥、板，和那種劍拔弩張、鋒芒畢露的現象。山石的皴法，雖然取董源的披麻皴為基礎，卻參用了李成的畫格，而使之簡括。特別是筆墨方面，又在李成的成就上加以發揮，作到更高的要求，經元四家的努力而臻極致。

二、在着色山水方面，也創造了一種更適合文人畫要求的青綠重色的形式。

這種形式，就是前人所謂的「妍而不甜」。要求濃重的色彩而沒有火氣，使它具有水墨雅素的藝術效果，具有靜穆蕭疎的感覺。換句話說，王維以「士大夫」的審美要求，用水墨來表現青綠金碧的藝術效果，趙子昂則又以士大夫的審美要求，用青綠着色，反過來表現水墨的意趣和感覺。這種微妙的藝術境界，只有多觀摩多比較，才能體會出來。自此，青綠山水改變了過去富麗華貴的追求，而以靜穆、雅素、妍而不甜為上品。但這種青綠作風，也不是趙孟頫的獨創，趙幹、董源以至趙伯駒等人都作過一番努力，但到趙孟頫而集其大成。此後的元四家、文徵明、董其昌以至清代的青綠着色泥金，都是直接繼承趙孟頫傳統的。即便是漆工出身的仇英，也受了趙孟頫不少影響。

三、趙孟頫他們的復古運動（文人畫運動），除了上述兩項山水畫的表現技法外，還有一件值得我們注意的，就是把書法、詩文和繪畫藝術進一步結合起

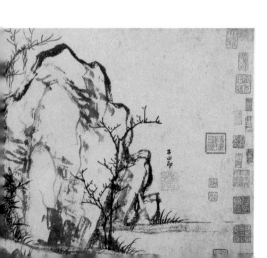

《秀石疏林圖卷》

本幅為紙本水墨畫，是趙孟頫繪畫代表作。圖繪平坡秀石之間的古木、幼篁。以書法的飛白畫石，勾皴石面，以篆籀的書法用筆勾畫樹幹樹枝，表現了作者書畫同源的理論，完全摒棄了南宋畫院的畫風。尾紙有作者「書畫同源」題詩。

石如飛白木如籀，寫竹還應八法通，若也有人能會此，方知書畫本來同。吳昌碩題

來，使之成為一種綜合性的藝術表現。把題款、鈐印和詩文與繪畫結成一個整體，成為不可分割的藝術組成部分。

在中國畫上加以款題跋識，是隨文人畫發展而起的。唐以前的作品，很少有人題款，即使題，也只在不太顯現的地方如石縫樹幹，題上作者名字。皇家畫院一直保持這種款式。當北宋熙寧、元豐間，蘇軾等人掀起文人畫運動的時候，款題跋識，也隨之而起，但還不盛行。方薰《山靜居畫論》說：「款題圖畫，始自蘇、米，至元明而遂多，以題語位置畫境者，畫亦由題益妙，高情逸思，畫之不足，題以發之，後世乃為濫觴。」

款題跋識，既然與繪畫結合起來成為完整的藝術品，那麼題字的內容，字體的形式，都要根據繪畫的內容和形式風格來決定了。首先注意的是位置和內容，其次是大小多少，字體的形式以及詩文詞賦等文學體裁，這些都要求畫家在創作時全盤的考慮和研究。如果與畫面配合得好（適當），可以彌補繪畫的不足，增

加它的藝術感染力。；如果配合得不好，反而會破壞畫面的美感。這就要求畫家又是書法家、文學家。於是把繪畫和書法的用筆與文學的修養，又進一步發揮而結合起來，趙孟頫詩：「石如飛白木如籀，寫竹還於八法通，若也有人能會此，須知書畫本來同。」到了後來，更把院體畫以及帶有院體性質的畫稱「作家氣」，文人畫稱「士氣」，都是從這時開始的。

四、繪畫和書法詩文結上了不解緣後，隨之而引起注意的是篆刻。它本來就是書法和雕刻結合起來的獨特藝術，在分朱佈白與形式美的要求上，又和中國繪畫（特別是文人畫）的意趣有許多共同的特質。在一張水墨畫上，在疏疏密密的行草書的題跋引首和結尾，鈐上朱色的印，在畫面上有着高度的裝飾效果。但是印刻的不好，仍然是破壞畫面的，在這種契機下，趙孟頫也提出所謂復古，主張用李陽冰的玉筯文刻印，創圓朱文，力矯當時印章流行的屈曲盤迴的九疊文。自此以後，在士大夫中，隨着文人畫的興盛，掀起了一個篆刻藝術的創作學習研

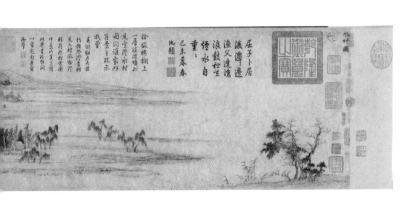

究熱潮，將篆刻從實用引向藝術的途徑發展，成為中國獨特藝術之一。

（本文原載於《藝林叢錄》第五編，此處有刪節。

作者是當代著名美術史論家、篆刻家、書畫家。）

趙孟頫《水村圖卷》
本幅為紙本水墨畫，表現的是江南
水鄉景色。其用筆和構圖都受到董
源的影響，景物以平遠的形式展開，
表現了畫家靜穆的心態和對「平淡天
真」性情的追求。

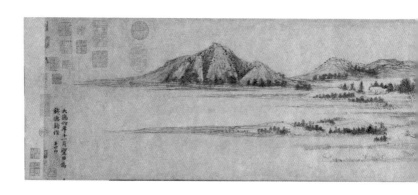

21

歷史故事：為夫人代筆的趙孟頫

管道昇是趙孟頫的妻子，她工詩文，擅畫梅、蘭、竹等，畫風受趙影響。擅書法，存世墨跡四件，但其中三件為趙孟頫代筆。本帖係趙孟頫為夫人代筆的信札，內容為時值深秋，向嬸嬸及家人問安，並饋贈蜜果、糖霜餅、郎君鯗、柏燭等禮品。款署「九月廿日 道昇跪覆」。趙氏信筆寫來，一時忘情，竟署了自己的名款，發覺後忙又改過，「道昇」下還可以看出塗改的痕跡。一時筆誤，也留下一段趣聞。

管道昇行書秋深帖

22

閱讀如飲食，有各式各樣：

一目十行，匆匆一瞥，是獲取信息的速讀，補充熱量的快餐，然不免狼吞虎嚥；

口誦手書，細嚼慢嚥，品嚐個中三昧，是精神不可或缺的滋養，原汁原味的享受。

以書法真跡解構文學經典，目光在名篇與名跡中穿行，

從容體會一字一句的精髓，充分汲取大師的妙才慧心，領略閱讀的真趣。

趙孟頫《二體千字文冊》，楷、草二體一一對應，

識得草字一千，從此識別草書不難。

絕妙的字，精闢的言，為您立體展現千古名篇《千字文》。

真草千文

吳興趙孟頫書

壬興諸邑顧書

慈學手文

梁員外散騎侍郎周興嗣次韻

梁員外散騎侍郎周興嗣次韻以韻

天地玄黃宇宙洪荒日月

天地玄黃宇宙洪荒日月

盈昃辰宿列張寒來暑往

龜昃尾宿列張宇宙來暑往

原文

真草千文

梁員外散騎侍郎周興嗣次韻

天地玄黃，宇宙洪荒。

日月盈昃，辰宿① 列張。

寒來暑往，（秋收冬藏。）②

開天闢地之初，天黑地黃，宇宙一片混沌。

太陽東升西落，月亮時圓時缺，星斗掛滿天。

氣候冷暖交替，人們秋天收割莊稼，冬天儲藏糧食。

青龍 ｜

北斗 ｜

二十八宿名稱 ｜

白虎 ｜

二十八星宿圖

圖中繪有二十八星宿圖的衣箱，出土於春秋戰國時期的墓葬。箱蓋正中繪有北斗，環繞北斗依次書寫二十八宿的名稱和四象中的青龍、白虎。證實了至遲在公元前五世紀，中國古代星象學已形成了完整的二十八宿體系。

中國古代星象學中的二十八宿是甚麼？

二十八宿是中國古代的星象坐標體系，即參照月亮的運行和恆星周期，將黃道和赤道帶的星空劃分為二十八個部分。分別是：東方青龍七宿，角、亢、氐、房、心、尾、箕；北方玄武七宿，斗、牛、女、虛、危、室、壁；西方白虎七宿，奎、婁、胃、昴、畢、觜、參；南方朱雀七宿，井、鬼、柳、星、張、翼、軫。青龍、白虎、朱雀、玄武，又合稱四象。

註釋

① 宿，指中國古代星象學中的二十八宿。

② 括號中的詩句，在《千字文》原文中與前半句聯成一對句，但因篇幅之故，在書法作品中則為下一開的起首，故此標示。下同，不一一贅註。

秋收冬藏閏餘成歲律呂
調陽雲騰致雨露結為霜
秋收冬藏閏餘成歲律呂
調陽雲騰致雨露結為霜
調陽雲騰致雨露結為霜

金生麗水玉出崑岡劍號
巨闕珠稱夜光果珍李奈
金生麗水玉出崑岡劍號
巨闕珠稱夜光果珍李奈
云菜珠稱夜光果珍李柰

原文

閏餘成歲，律呂③調陽。

雲騰致雨，露結為霜。

金生麗水④，玉出昆岡。

劍號巨闕⑤，珠稱夜光。

果珍李柰，（菜重芥薑。）

26

古人通過設置閏月來調整歲差，借用音樂十二律來調節物候。

雲氣在高空形成降雨，夜露遇冷凝結成霜。

黃金產於金沙江，美玉出自崑崙山上。

最鋒利的寶劍名叫巨闕，最貴重的寶珠是夜明珠。

最好吃的水果是李子和沙果，最重要的蔬菜是芥菜和生薑。

註釋

③ 律呂，中國古代樂律的統稱。古代將一個八度分為十二個不完全相同的半音，從低到高依次排列，每個半音稱為一律，其中奇數各律叫做「律」，偶數各律叫做「呂」，總稱「六律」、「六呂」，統稱「律呂」。

④ 麗水，古水名。在今中國雲南省境內，一名金沙江。

⑤ 巨闕，寶劍名，相傳為春秋時期鑄劍名家歐冶子所鑄。

菜重芥薑海鹹河淡鱗潛
羽翔龍師火帝鳥官人皇
始制文字乃服衣裳推位
讓國有虞陶唐弔民伐罪
周發殷湯

海鹹河淡，鱗潛羽翔。
龍師火帝⑥，鳥官人皇
⑦。
始制文字，乃服衣裳。
推位讓國，有虞陶唐⑧。
弔民伐罪，（周發殷湯。）

海水鹹而河水淡，魚兒在水裏游，鳥兒在天上飛。

龍師、火帝、鳥官、人皇是傳說中上古時代的賢君。

黃帝時，倉頡發明了文字，嫘祖教百姓養蠶製衣。

堯、舜兩帝不貪戀權力，把天下禪讓給有才能的人來治理。

安撫無辜的百姓，討伐有罪的統治者，始於周武王姬發和商王成湯。

上古傳說中的「三皇五帝」究竟指誰？

三皇五帝傳說是中國夏代以前的帝王，其名最早見於《周禮》，云：「掌三皇五帝之書」。關於三皇五帝確指何人，在戰國至漢代的文獻中有很多說法，「三皇」一說指燧人、伏羲、神農，一說為伏羲、女媧、神農；「五帝」一說指黃帝、顓頊、帝嚳、堯、舜，一說為伏羲、神農、黃帝、堯、舜。

註釋

⑥ 龍師，指伏羲氏。傳說伏羲氏在黃河附近看到一種動物龍馬，根據龍馬背上的圖案創造八卦，並以龍作為官員的稱號。火帝，指神農氏。相傳神農氏以火作為官員稱號，也有人認為火帝是指鑽木取火的燧人氏。

⑦ 鳥官，指少皞氏，他以鳥來紀官。人皇，即天皇、地皇、人皇之一。

⑧ 有虞陶唐，分別指舜帝有虞氏和堯帝陶唐氏。

周發殷湯坐朝問道垂拱
周友反湯坐朝問道垂拱
平章愛育黎首臣伏戎羌
遐邇壹體率賓歸王鳴鳳
在樹白駒食塲化被草木
在樹白駒食塲化被草木

原文

坐朝問道，垂拱平章。

愛育黎首，臣伏戎羌。

遐邇壹體，率賓歸王⑨。

鳴鳳在竹，白駒食塲⑩。

化被草木，（賴及萬方。）

30

賢君坐朝臨政，和大臣共商國事，無為而治，天下太平。

他們愛護、體恤百姓，四方的少數民族都心悅誠服地歸附稱臣。

天下遠近統一，都歸順於王道的統治。

鳳凰在竹林中鳴唱，小白馬在草場上吃草。

聖君的教化覆蓋了大自然的一草一木，恩澤遍及萬物眾生。

《詩經》是怎樣一部作品？

「率賓歸王」、「白駒食場」均由《詩經》出典，而《千字文》中多處與《詩經》有關。《詩經》是中國現存最早的一部詩歌總集，原稱《詩》、《詩三百》，漢代始稱《詩經》，為儒家「五經」之一。《詩經》分風、雅、頌三個部分，共收錄西周初年至春秋中葉約五百餘年的詩歌三百零五首。「風」分十五「國風」，有詩一百六十首；「雅」分「大雅」、「小雅」，有詩一百零五首；「頌」分「周頌」、「魯頌」、「商頌」，有詩四十首。

註釋

⑨ 率賓歸王，出自《詩經》。《詩・小雅・北山》中有「溥天之下，莫非王土，率土之濱，莫非王臣」之句。

⑩ 鳴鳳在樹，周興嗣《千字文》原本作「竹」，書法作品寫作「樹」。白駒食場，出自《詩・小雅・白駒》中「皎皎白駒，食我場苗」一句。

賴及萬方 蓋此身髮四大

賴及萬方 蓋此身髮四大

五常恭惟鞠養豈敢毀傷

己長罔惟譏善豈敢毀傷

女慕貞潔男效才良知過

如慕貞潔男效才良知過

心改得能莫忘罔談彼短

若改得能莫忘罔談彼短

靡恃己知長三罔譏彼短

原
文

蓋此身髮，四大五常⑪。
恭惟鞠養，豈敢毀傷。
女慕貞潔，男效才良。
知過必改，得能莫忘。
罔談彼短，（靡恃己長。）

32

人的身體髮膚，由地水火風四種物質構成；德行舉止要遵循仁義禮智信。

應該恭敬地護養身體，豈能輕易使之受到損傷？

女子應崇尚貞潔，男子要效法德才兼備之人。

發現自己的過錯，一定要及時改正；已養成的美德，則不應再失去。

不談論別人的缺點，不誇耀自己的長處。

註釋

⑪ 四大，地、水、火、風。五常，仁、義、禮、智、信。

廉特已長信使可覆器欲

靡恃己長信使可覆器欲

難量墨悲絲染詩讚羔羊

景行維賢剋念作聖德建

名立形端表正空谷傳聲

名立而彈表正宣谷傳聲

原文

信使可覆，器欲難量。

墨⑫悲絲染，詩讚羔羊⑬。

景行維賢，克念作聖。

德建名立，形端表正。

空谷傳聲，（虛堂習聽。）

說話要講誠信，能經得起時間的考驗；為人要心胸廣大，讓人難以估量。

墨子為白絲染雜色不褪而悲泣；《詩經》讚頌羔羊皮毛的潔白。

仰慕聖賢高尚的德行；效法聖人，克制私念。

養成好的德行，自然會有好的名聲，就如同身形端莊了，儀表自然正派。

空曠的山谷裏聲音可以傳播很遠，寬敞的廳堂裏說話可以非常清晰。

春秋諸子百家中著名的「十家九流」是甚麼？

東周末年的春秋戰國時期，思想、學說空前發達，各種學派紛紛確立，故有「諸子百家」之說。其中著名的學派有十家，即儒、道、墨、法、名、農、陰陽、縱橫、雜、小說家，其中，前九家又被稱為「九流」。

註釋

⑫ 指墨子，名翟，戰國時人，墨家思想的創始人。

⑬ 「詩」指《詩經》，「詩讚羔羊」出自《詩‧召南‧羔羊》中「羔羊之皮，素絲五紽」之句。

虛堂習聽　禍因惡積福緣

臺堂習聽於初因惡積福緣

善慶尺璧非寶寸陰是競

善業不墜北窺寸陰弖競

資父事君曰嚴與敬孝當

資父事君曰嚴與敬孝當

竭力忠則盡命臨深履薄

竭力忠弖盡命臨深履薄

原文

禍因惡積，福緣善慶

尺璧非寶，寸陰是競。

資父事君，曰嚴與敬。

孝當竭力，忠則盡命。

臨深履薄，（夙興溫清

⑭。

⑮。）

壞事做多了就會招致災禍，福祿則是多多行善的回報。

玉璧一尺長也不算珍貴，光陰即便片刻也要珍惜。

孝養父親、侍奉君主，要嚴肅而恭敬。

孝敬父母要竭盡全力，忠於君主，則不惜獻身。

要小心謹慎「如臨深淵、如履薄冰」，早起晚睡侍奉父母，讓父母冬暖夏涼。

《易經》是怎樣一部作品？

《易經》又稱《周易》、《易》，是一本古代的占卜書，提出了陰陽、八卦的概念。全書分《經》、《傳》兩部分。《經》以八卦兩兩相覆，得六十四卦，卦有六爻，爻分陰、陽。《傳》，對《經》而言，亦稱《十翼》。包括《象傳》上下篇、《象傳》上下篇、《繫辭》上下篇、《文言》、《序卦》、《說卦》、《雜卦》，是儒家學者對《周易》所作的各種解釋。

註釋

⑭ 慶，福祉，幸運。《易經》中有「積善之家，必有餘慶；積不善之家，必有餘殃」之句。

⑮ 溫清，出自冬溫夏清的典故。傳說東漢時的王香，九歲喪母，與父親相依為命。冬天他先用自己的體溫為父親暖被，使老父免受寒冷；夏天則用扇將父親的牀扇涼。

風興溫清似蘭斯馨如松

之盛川流不息淵澄取暎

容止若思言辭安定篤初

誠義慎終宜令榮業所基

籍甚無竟

原文

似蘭斯馨，如松之盛。

川流不息，淵澄取映。

容止若思，言辭安定。

篤初誠美，慎終宜令。

榮業所基，（籍甚無竟。）

讓自己的德行，如蘭草般清香，如青松般茂盛。

如大河奔流不止，代代相傳；如潭水清可照人，為後人借鑒。

儀容舉止要沉靜安詳，言行談吐要穩重從容。

做事有好的開端固然重要，能夠堅持到底更為可貴。

這些就是一個人獲得榮耀、成就事業的基礎，並藉此發揚光大。

籍甚無竟學優登仕攝職
藉士學完學位登仕採祿
從政存以甘棠去而益詠
汔西存以甘棠去而益詠

樂殊貴賤禮別尊卑上和
東殊貴賤裙各等平上和
下睦夫唱婦隨外受傅訓
八睦吉照物隨加受傳訓

原文

學優登仕，攝職從政。
存以甘棠⑯，去而益詠。
樂殊貴賤，禮別尊卑。
上和下睦，夫唱婦隨。
外受傅訓，（入奉母儀。）

40

學有所成就尚有餘力，就出仕做官，擔任官職，參預政治。

西周時的召公深受百姓愛戴，人們不忍心砍掉甘棠樹，他過世後繼續得到人民的歌頌。

音樂要根據身份的貴賤有所不同，禮節要依據地位的高低有所區別。

上下要和睦相處，夫妻要相互協調。

出門在外要接受師長的教誨，回到家中要聽從母親的教導。

註釋

⑯ 甘棠，出自《詩·召南·甘棠》「蔽芾甘棠，勿剪勿伐，召伯所茇」之句。傳說西周時，召公在甘棠樹下處理政事，辭官退休之後仍得到人們的愛戴，不忍將甘棠樹砍掉。

入奉母儀，諸姑伯叔，猶子
比兒，孔懷兄弟，同氣連枝，
以兄孔懷兄弟，同氣連枝，
交友投分，切磨箴規，仁慈
隱惻，造次弗離，節義廉退，
顛沛匪虧，性靜情逸，心動神疲

原文

諸姑伯叔，猶子比兒 ⑰。

孔懷 ⑱ 兄弟，同氣連枝。

交友投分，切磨箴規。

仁慈隱惻，造次 ⑲ 弗離。

節義廉退 ⑳，（顛沛匪虧。）

對待姑母、叔伯，要像對待父母一樣尊敬；對待姪兒、姪女也要像對待親生兒女一樣。

兄弟之間要關愛，因為彼此血脈相連，如樹枝同根一般。

交友要意氣相投，交流切磋、相互勉勵。

仁慈和同情心，即使在最倉促的時候也不可丟棄。

氣節、正義、廉潔、謙讓的美德，就算在顛沛流離中也不能放棄。

註釋

⑰「猶子」、「比兒」都是古人對姪子的別稱。

⑱ 孔懷，原謂甚相思念，後用為兄弟的代稱。

⑲ 造次，倉猝；匆忙。

⑳ 退，謙讓。

顛沛匪虧性靜情逸心動
斯沛匪虧性靜情逸心動
神疲守真志滿逐物意移
神疲守生志滿逐物意移

堅持雅操好爵自縻都邑
堅持雅操好爵自縻都邑
華夏東西二京背芒面洛
篤反東西二京背芒面洛

原文

性靜情逸，心動神疲。

守真志滿，逐物意移。

堅持雅操，好爵自縻[21]。

都邑華夏，東西二京[22]。

背邙面洛，（浮渭據涇[23]。）

內心平靜，情緒就安逸；心境浮躁，精神就困頓。

保持天性純潔，精神就易滿足；追求物慾享樂，天性就會改變。

堅守高雅的節操，好的職位就會自然而來。

古代的都城華美壯觀，漢代有東京洛陽和西京長安。

洛陽北靠邙山，面臨洛水；長安左有渭水，右據涇河。

長安和洛陽各為幾朝古都？

西京長安指今陝西西安。它是中國歷史上建都朝代最多的城市，先後有西周、秦、西漢、新莽、前趙、前秦、後秦、西魏、北周、隋、唐等十一個政權在這裏建都。

東京洛陽指今河南洛陽。東周、東漢、曹魏、西晉、北魏、隋、唐、後梁、後唐等九朝先後在這裏建都，故洛陽又被稱為九朝古都。

註釋

㉑ 爵，古代一種雀形盛酒禮器，亦用為飲酒器。縻，拴住、牽繫。

㉒ 西漢以長安為都、東漢以洛陽為都，故合稱東西二京。

㉓ 浮，浮泛。據，依傍。

浮渭據涇宮殿磐鬱樓觀
飛驚浮涇據涇宮屋縈礕樓觀
飛驚圖寫禽獸畫綵仙靈
丙舍傍啟甲帳對楹肆筵
設席鼓瑟吹笙陛階納陛
丙舍傍啟甲帳對楹肆筵
西氣倫屋甲帳崇樓楹邑
設席鼓瑟吹笙陛階納陛
陛庶鼓瑟吹笙陛階納陛

原文

宮殿盤鬱，樓觀飛驚。
圖寫禽獸，畫彩仙靈。
丙舍㉔傍啟，甲帳對楹。
肆筵設席，鼓瑟吹笙。
升階納陛，（弁轉疑星㉕。）

皇宮內宮殿曲折重疊，樓台高聳，驚人心魄。

宮殿內畫滿飛禽走獸、神人仙靈。

正殿兩旁的偏殿從側面開啟，綴滿珍寶的帷帳對着高高的楹柱。

殿堂上大擺筵席，樂工吹笙彈琴，一派歌舞歡騰。

文武百官在階陛上上下下，珠帽轉動，多如天星。

註釋

㉔ 宮中正室兩旁的房屋叫做「丙舍」。

㉕ 弁，古代貴族的一種帽子，通常穿禮服時用。赤黑色的布做的叫爵弁，是文冠；白鹿皮做的叫皮弁，是武冠。

弁轉疑星右通廣內左達

奕糾獷星右通廣內左達

承明既集墳典亦聚群英

筆明功泉墳典亦聚群英

杜稾鍾綵漆書壁經府羅

杜稾鍾隸漆書壁經府羅

將相路俠槐卿戶封八縣

如扣論俠槐卿戶封八縣

原文

右通廣內，左達承明。

既集墳典㉖，亦聚群英。

杜稾鍾隸㉗，漆書壁經㉘。

府羅將相，路俠槐卿㉙。

戶封八縣，（家給千兵。）

大殿右邊通向宮廷藏書的廣內殿，左邊連接朝臣聚集的承明殿。

宮內既有《三墳》、《五典》等典籍，也匯聚了許多人才。

宮內藏有杜度的草書、鍾繇的隸書，甚至還有漆書的古籍和從孔子舊宅牆壁中發現的古文經典。

朝廷上文官武將依次排成兩列，朝廷外大夫公卿夾道站立。

他們每戶的封地有八縣之廣，有上千家兵護衛。

中國古代職官中的「三公九卿」指甚麼？

三公是中國古代朝廷中最尊顯的三個官職的合稱。秦代以前以司馬、司徒、司空為三公。秦漢時期三公是中央高級官員，指丞相、太尉、御史大夫。宋代以後往往亦稱太師、太傅、太保為三公，但已無實職。

九卿是秦漢時期掌管政務的中央高級官員，分別指奉常、郎中令、宗正、衛尉、太僕、少府、廷尉、典客、治粟內史。

傳說周朝時，在朝廷上種植有三棵槐樹、九棵棘樹，三公九卿分坐其下，以後遂將「三槐」比喻三公，「九棘」比喻九卿。

註釋

㉖ 墳典，即《三墳》、《五典》，傳說中上古時代的典籍。前者記述三皇事跡，後者記述五帝事跡。

㉗ 杜，指東漢書法家杜操，字伯度。因避魏武帝曹操諱，魏晉人改稱杜度。鍾，指三國時魏書法家鍾繇。他博採眾長，擅寫隸書、楷書、行書，尤以楷書成就最高，被譽為楷書之祖。

㉘ 漆書，原指用漆書寫的竹木簡，這裏與壁經相對，指道家重要典籍《南華經》，因其作者莊子曾作過漆園吏，所以該書又被稱為《漆書》。壁經，指《古文尚書》。秦始皇焚書坑儒後，先秦時期的典籍大量佚失，漢代在孔子舊宅的牆壁中發現了《古文尚書》，故稱「壁經」。

㉙ 槐卿：槐指三公，卿指九卿。

挺纓世祿侈富車駕紀輕
振纓世祿侈富車駕肥輕
家給千兵高冠陪輦驅轂

伊尹佐時阿衡奄宅曲阜
榮功茂實勒碑刻銘礎溪
榮功茂實勒碑刻銘磻溪
伊尹佐時阿衡奄宅曲阜

（原文）

高冠陪輦，驅轂振纓。

世祿侈富，車駕肥輕。

策功茂實㉚，勒碑刻銘。

磻溪伊尹㉛，佐時阿衡。

奄宅曲阜㉜，（微旦㉝孰營？）

他們頭戴高高的官帽，陪皇帝的車駕出遊，驅車飛馳時，冠帶隨風飄揚。

他們的子孫世代繼承父祖的爵祿，生活奢華富裕，出門肥馬輕裘。

朝廷詳盡記錄他們的文治武功，刻於金石之上，供後世瞻仰。

姜太公在磻溪垂釣時被周文王慧眼識珠；伊尹輔佐商湯，被委以「阿衡」之職。能以曲阜為家的，除了功勛卓著的周公旦外，還有誰能辦得到？

註釋

㉚ 策，獎賞有功的人。茂，勸勉。

㉛ 磻溪，原為太公望隱居之處，這裏代指其人。太公望即呂尚，周初人，姜姓，字子牙，俗稱姜太公。佐武王滅商，受封於齊。伊尹，商湯大臣，名伊，一名摯，尹是官名。相傳生於伊水，故名。曾助湯伐夏桀，被尊為阿衡。

㉜ 奄，古國名，在今山東曲阜。

㉝ 旦，指西周初期政治家周公旦，姓姬名旦，也稱叔旦。文王子，武王弟，成王叔。輔武王滅商。武王崩，成王幼，周公攝政。東平武庚、管叔、蔡叔之叛。繼而釐定典章制度，天下臻於大治。後世以他作為聖賢的典範。

微旦孰營桓公匡合濟弱

濟虽氣營桓公匡合濟弱

扶傾綺迴漢惠說感武丁

扶傾綺迴漢惠說感武丁

扶伪猗迴漢虽況盛武丁

俊乂密勿多士寔寧晉楚

俊乂密勿多士寔寧晉楚

更霸趙魏困横假途滅虢

更霸趙魏困横假途滅虢

更霸坊魏困横假途滅虢

桓公匡合，濟弱扶傾。

綺 ㉞ 迴漢惠，說感武丁。

俊乂密勿 ㉟，多士寔 ㊱ 寧。

晉楚更霸，趙魏困横 ㊲。

假途滅虢 ㊳，（踐土會盟。）

齊桓公多次會盟諸侯，援助弱小的諸侯國、扶植沒落的周王室，天下得以安定。

漢惠帝劉盈依靠綺里季挽回了將被廢黜的厄運；商王武丁藉托夢得到賢臣傅說。

正是有賴於這些仁人志士的勤勉努力，國家才得以富強安定。

齊國衰落後，晉國與楚國相繼爭霸，趙、魏兩國被秦國的「連橫」策略弄得困頓不堪。

晉獻公借道虞國滅掉虢國，又在歸途中滅虞國。晉文公在踐土召集諸侯會盟，確立霸主地位。

《左傳》是一本甚麼樣的書？

《左傳》亦稱《左氏春秋傳》、《春秋左氏傳》、《春秋內傳》，舊說與《公羊傳》、《穀梁傳》同為解釋《春秋》的三傳之一，實為記載春秋歷史的重要史學著作。傳為春秋末魯人左丘明所作。

註釋

㉞ 綺里季、東國公、夏黃公、角里先生是秦漢間人，避亂隱匿在商山，被稱為「商山四皓」。《千字文》中只用一個「綺」字作為代表。

㉟ 俊乂，才德出眾的人。密勿，勤勉努力。

㊱ 寔，通「是」。

㊲ 橫，連橫。合縱連橫是戰國時期各諸侯爭霸的兩種政策。蘇秦遊説六國諸侯聯合拒秦，秦在西方，六國地處南北，故稱合縱；張儀勸説六國共同事奉秦國，稱為連橫。

㊳ 假途滅虢，出自《左傳・僖公五年》。假，借用。

践土會盟何遵約法韓弊

誅士今會盟何道約法辨弊

煩刑起翦頗牧用軍冣精

岐西起嘉遊叔围軍冣精

宣威沙漠馳譽丹青九州

宣威沙漠馳譽丹青九州

禹跡百郡秦并嶽宗恒低

禹誅百郡李并嶽宗恒感

原文

何遵約法，韓弊煩刑㊴。

起翦頗牧，用軍最精。

宣威沙漠，馳譽丹青。

九州㊵禹跡，百郡秦并。

嶽宗泰岱，（禪㊶主雲亭。）

蕭何遵循漢高祖簡明的原則制定法律；韓非卻受困於自己宣揚的嚴刑酷法。

秦將白起、王翦和趙將廉頗、李牧，都精通於帶兵打仗。他們聲威廣傳，遠及沙漠。美譽和容貌載入史冊，流傳後世。

大禹治水的足跡踏遍九州大地，天下數以百計的郡縣，始於秦國統一六國。

五嶽中最尊貴的是泰山，歷代帝王都在雲山和亭山舉行禪禮。

「五嶽」究竟是哪五座山？

五嶽是中國五座名山，分別是東嶽泰山（山東）、南嶽衡山（湖南）、中嶽嵩山（河南）、西嶽華山（陝西）、北嶽恆山（山西）。泰山又名泰岱，被認為是五嶽之首。古人認為泰山是世界上最高的山，人間的最高帝王應當到這座最高的山上去祭至高無上的天帝，泰山遂成為歷代帝王的封禪之地。

註釋

㊴ 韓，指韓非。韓非主張治國以刑、賞為本，是先秦法家思想的代表人物。弊，受困。

㊵ 相傳大禹在位時，將天下分為九州，分別是冀、梁、雍、徐、青、荊、揚、兗、豫州。後人以「九州」統稱中華大地。

㊶ 禪，即封禪。封禪是中國古代一種表示帝王受命有天下的典禮，起源於春秋、戰國。封是祭天，禪是祭地。

禪主云亭鴈門紫塞雞田
赤城昆池碣石鉅野洞庭
曠遠綿邈巖岫杳冥治本
於農務茲稼穡俶載南畝

原文

雁門紫塞㊷，雞田赤城。
昆池碣石，鉅野洞庭。
曠遠綿邈，巖岫杳冥。
治本於農，務茲㊸稼穡。
俶載南畝㊹，（我藝黍稷㊺。）

56

雁門關、古長城；雞田驛、赤城山。

昆明滇池、河北碣石；大澤巨野、名湖洞庭。

華夏大地遼闊遙遠，山谷奇峻幽深。

農業是治國之本，必須做好播種與收割的工作。

在向陽的土地上開始耕作，種上黃米和小米。

註釋

㊷ 紫塞，秦代的長城以紫色土為主，故長城又被稱為紫塞。後泛指北方邊塞。

㊸ 務，從事，致力。茲，這些。

㊹ 俶載南畝，出自《詩‧小雅‧大田》「俶載南畝，播厥百穀」。俶，開始。載，耕作。

㊺ 我藝黍稷，出自《詩‧小雅‧楚茨》「楚楚者茨，言抽其棘。自昔何為？我藝黍稷」。藝通蓺，種植。

我藝黍稷稅熟貢新勸賞

黍藝黍稷稅黜陟貢彩勸賞

黜陟孟軻敦素史魚秉直

黜陟苞荷歛素史魚秉直

庶幾中庸勞謙謹勅聆音

庶幾中庸勞謙謹勅聆音

庶策中庸方漁日殉於音

察理鑑貌辨色貽厥嘉猷

察理貌貌辨色貽厥嘉猷

原文

稅熟貢新，勸賞黜陟 ⑯。

孟某敦素 ⑰，史魚 ⑱秉直。

庶幾中庸，勞謙謹敕。

聆音察理，鑒貌辨色。

貽厥嘉猷 ⑲，（勉其祗植 ㊿。）

五穀豐收後，用剛熟的新穀交納稅糧，政府根據莊稼種得好壞給予相應的獎懲。

孟子崇尚質樸，史官子魚為人剛直。

他們差不多達到中庸的境界了，此外還要勤勉、謙遜、謹慎、檢點。

聽人說話，要仔細審察是否合理；看人容貌，要小心辨析面相的邪正。

將那些美善之言留給後人，勉勵他們謹慎地立身處世。

何謂「中庸」之道？

中庸之道指待人、處事不偏不倚，無過無不及，千百年來它一直是中國人修身、處事追求的最高境界。中庸一詞原出自《禮記·中庸》。宋代學者將中庸解釋為「不偏之謂中，不易之謂庸。中者天下之正道，庸者天下之定理」。

註釋

⑯ 勸，勸勉。賞，獎賞。黜陟，人才的進退，官吏的升降。

⑰ 孟某，即孟子，名軻，字子輿，戰國時著名思想家、政治家、教育家。其言行被編為《孟子》一書。敦素，敦厚素雅。

⑱ 史，官名。魚，指衛國的大夫子魚。因他擔任「史」的官職，故被稱為史魚。

⑲ 貽，遺留。厥，其。嘉猷，治國的好計劃。

⑳ 祇，恭敬。

59

勉其祗植省躬譏誡寵增抗極殆辱近恥林皋幸即兩疏見機解組誰逼索居閒處沉默寂寥求古尋論散慮逍遙

原文

省躬譏誡，寵增抗極�51。

殆辱近恥，林皋�52幸即。

兩疏�53見機，解組�54誰逼。

索居閒處，沉默寂寥。

求古尋論，（散慮逍遙。）

聽到別人的譏諷告誡，要自我反省；受恩寵過甚，不可得意忘形。

如果知道有遭受恥辱的危險，則最好退隱山林。

漢朝疏廣、疏受兩叔姪，見機辭官歸隱，有誰逼迫他們這樣做呢？

離群獨居，悠閒度日，沉默寡言，清靜無為。

求古人古事，讀先賢學說，心中無所牽掛，逍遙自得。

註釋

�51 寵，恩寵。抗極，同亢極，達到極致，過度。

�52 林，多樹木之處；皋，近水處，沼澤。林皋泛指野外。

�53 指漢朝疏廣、疏受兩叔姪。疏廣，字仲翁，精於《春秋》之學，漢宣帝時為太子少傅、太子太傅。疏受，字公子，為疏廣之姪，漢宣帝時亦被拜為太子少傅。

�54 組，官印上面的綬帶。解組即解開官印上的綬帶，引申為將官印歸還政府，辭官不幹。

散慮逍遙　欣奏累遣感謝
歡招　渠荷的應　園莽抽條
枇杷晚翠　梧桐早凋陳根
委翳落葉飄颻遊鵾獨運
蚤凋的蔽葉飄颻遊鵾運

原文

欣奏累遣，戚謝歡招。
渠荷的歷㊵，園莽抽條。
枇杷晚翠，梧桐蚤㊶凋。
陳根委翳㊷，落葉飄颻㊸。
遊鵾獨運，（凌摩絳霄。）

62

內心多一份喜悅，煩惱就減少一點；把憂愁拋在一邊，快樂就自然而來。

池塘裏的荷花開得光彩鮮艷，園中的草木抽出嫩綠的枝條。

枇杷的葉子到了冬天還是綠的，梧桐樹的葉子一到秋天就凋謝了。

草木殘根枯萎衰敗，凋謝的樹葉隨風飄零。

孤獨的大鳥在天際飛翔，直入雲霄。

註釋

㊹ 的歷，光亮鮮明。

㊺ 周興嗣《千字文》原本作「蚤」，通「早」。

㊻ 委翳，委通「萎」。凋謝枯萎。

㊼ 飄，隨風飄動。

耽讀翫市 ㊄㊈，寓目囊箱 ㊅⓪。

易輶攸畏 ㊅①，屬耳垣牆。

具膳餐飯，適口充腸。

飽飫烹宰，飢厭糟糠。

親戚故舊，（老少異糧。）

漢代的王充，在嘈雜的街市上還能潛心讀書，眼裏只看到書囊和書箱。

說話不可掉以輕心，以防隔牆有耳。

安排平時的餐飯，只要味道可口，能吃飽就可以了。

吃飽後，大魚大肉也引不起食慾；飢餓時，吃粗劣的食物也感到滿足。

請親朋好友吃飯，要盛情款待，給老人和孩子吃的食物應有所不同。

註釋

⑤⑨ 耽，沉迷、沉溺。讀，讀書。翫通「玩」。翫市指吵鬧的市場。

⑥⓪ 寓，寄托。這句話取自王充勤奮讀書的故事。王充是東漢時期的思想家，著《論衡》。相傳他早年因為家貧，曾在洛陽的書肆中看書。

⑥① 易，容易。輶，輕。畏，畏懼。意思是看上去容易的事情也不能低估，要心懷畏懼。

65

原文

妾御績紡，侍巾帷房。

紈扇圓絜⑥²，銀燭煒煌。

晝眠夕寐，藍笋⑥³象牀。

絃歌酒讌⑥⁴，接杯舉觴⑥⁵。

矯⑥⁶手頓足，（悅豫⑥⁷且康。）

老少異粮妾御績紡侍巾

老少異粮齎滫猴对侍巾

帷房紈扇貞潔銀燭煒煌

晝眠夕寐藍筍象牀綺歌

晝眠夕寐諠篹家保陸影

酒讌接杯舉觴矯手頓足

沾流搋杯棄粉嬌手拒之

女子在家中要負責紡織、女紅，侍候起居。

絹扇圓而白，燭光明亮輝煌。

白天休息和晚上睡覺，有青篾編成的竹蓆和象牙裝飾的牀榻。

盛大的宴會上奏樂歌唱，人們高舉酒杯，開懷暢飲。

伴隨音樂手舞足蹈，多麼歡欣愉快。

註釋

㉒ 潔，清潔，潔白。周興嗣《千字文》原本作「絜」，通「潔」。

㉓ 筍，初生的幼竹，可引申為竹蓆。

㉔ 讌，通「宴」，酒宴。

㉕ 觴，盛滿酒的杯。亦泛指酒器。

㉖ 矯，高舉。

㉗ 喜悅愉快。

悅豫且康嫡後嗣續祭祀

烝嘗稽顙再拜悚懼恐惶

牋牒簡要顧答審詳骸垢

想浴執熱顧涼驢騾犢特

拞捗菩西花空洋訹垢

原文

嫡後嗣續，祭祀烝嘗⑱。

稽顙⑲ 再拜，悚懼恐惶。

牋牒簡要，顧答審詳。

骸垢想浴，執熱願涼。

驢騾犢特⑳，（駭躍超驤㉑。）

家族由嫡系子孫世代傳承，一年四季的各種祭祀不能疏忽。

祭祀要行跪拜大禮，心懷敬畏虔恭。

寫信要簡明扼要，回答問題要審慎詳備。

身體髒了，就想洗乾淨；手捧燙的東西就想它變涼。

家中的驢子、騾子，大小牲畜，受到驚嚇後，就會奔跑騰躍。

註釋

㊽ 烝嘗，古代四時祭祀的名稱，分別指秋嘗、冬烝，其餘兩季的祭祀分別
　　為春礿、夏禘。「烝」作者此處寫作「蒸」

㊾ 顙，前額。意為叩首直至前額着地。

㊀ 特，公牛，泛指牛。

㊁ 駭，受驚。驤，駿馬。

驟躍超驤，誅斬賊盜捕獲

骸躍超驤誅斬賊盜捕獲

叛亡布射遼丸嵇琴阮嘯

恬筆倫紙鈞巧任釣釋紛

利俗並皆佳妙毛施淋姿

工嚬妍笑

原文

誅斬賊盜，捕獲叛亡。

布射僚丸[72]，嵇琴阮嘯[73]。

恬筆倫紙[74]，鈞巧任釣[75]。

釋紛利俗，並皆佳妙。

毛施淑姿，（工[76]嚬妍笑。）

殺死盜賊以示嚴懲罰，追捕叛亂分子和亡命之徒。

呂布善於射箭，熊宜僚善玩彈丸，嵇康善於彈琴，阮籍能撮口長嘯。

蒙恬製造出毛筆，蔡倫發明造紙，馬鈞發明水車，任公子善於釣魚。

這些技藝有的解人困難，有的造福百姓，為人們所稱道。

毛嬙和西施容貌姣美，一顰一笑都嫵媚動人。

註釋

⑫ 布，呂布，三國時期的武將，精於射箭。僚，熊宜僚，春秋時楚國勇士，善弄丸。弄丸是古代的一種技藝，兩手上下拋接好多個彈丸，不使落地。

⑬ 嵇，嵇康，三國時魏人，為「竹林七賢」之一。因不肯依附權臣司馬昭而被殺害，嵇康善彈琴，臨死前奏《廣陵散》。阮，阮籍，三國時魏人，與嵇康同為「竹林七賢」之一，善吹長簫。

⑭ 恬，蒙恬，秦朝大將，據說毛筆就是由他發明的。倫，蔡倫，東漢時的宦官。他用樹皮、破布等物製造出紙張，人稱「蔡侯紙」。

⑮ 鈞，馬鈞，三國時魏人，善於製造器械，如連弩、發石機等。任，任生，見《莊子·外物》，善於釣魚。

⑯ 擅長，善於。

工顰妍咲年矢每催羲暉

工嚬妍咲年矢每催羲暉曜

朗曜柗璣懸斡晦魄環照

璇曜柗璣班玿晦魄璇照

指薪脩祜永綏吉劭矩步

引領俯仰廊廟束帶矜莊

孙領俯仰廊廟束帶矜莊

原文

年矢[77]每催，曦暉朗曜。

璇璣[78]懸斡，晦魄[79]環照。

指薪脩祜[80]，永綏吉劭[81]。

矩步引領，俯仰廊廟。

束帶矜莊，（徘徊瞻眺。）

光陰流逝，歲月催老，只有太陽的光輝永遠朗照。

高懸的北斗不停轉動，明亮的月光灑遍大地。

修德積福，薪火相傳，子孫後代安定吉祥，美好幸福。

走路要昂首闊步，舉止要莊重恭謹。

衣着要端莊整齊，行事要高瞻遠矚。

紫禁城中的銅壺滴漏

銅壺滴漏是怎樣計時的？

銅壺滴漏也稱銅漏、漏壺，是中國古代的一種計時工具。在鐘錶出現之前，主要通過銅壺滴漏來記錄時間。此器由四隻銅壺組成，依次置於階梯形的座架上，上面三隻壺底都有小孔，最上一隻銅壺裝滿水後，依次流入以下各壺，最下一隻壺內裝一直立浮標，上刻時辰，水逐步升高，浮標也隨之上升，這樣就可知道時間。

註釋

㊆㊆ 年矢，謂時光易逝，其速如流矢。矢，指銅壺滴漏上顯示時間的刻箭。

㊆㊇ 璇璣，一指古代測天文的儀器；一指古代北斗七星中的天璇、天璣二星。

㊆㊈ 晦，夜。魄，月光。

㊀ 指，依靠。薪，柴薪、薪金。修祐，修福。

㊁ 綏，安撫、平安。劭，美好。

73

徘徊瞻眺孤陋寡聞愚蒙
徘徊瞻眺孤陋寡聞愚蒙
等誚謂語助者焉哉乎也

原文

孤陋寡聞，愚蒙等誚。
謂語助者，焉哉乎也。

我才淺識寡，愚笨糊塗，寫下這篇文章被人譏笑。

「焉」、「哉」、「乎」、「也」是四個常用語助詞，這篇韻文就以這四個字作為結束吧！

四 集諸家大成的趙書《千字文》

傅紅展

典雅流美 規整標致——《二體千字文冊》

趙孟頫書寫《千字文》，大致可分成臨作和創作兩大類，前者書寫的年代較早，後者則多作於其書風成熟之後。《二體千字文冊》屬於前者，基本是以智永的《真草千字文》為範本，由楷、草兩體寫就，藝術上保持了智永作品的典雅和流美，是趙孟頫早期書法作品的代表作。筆法圓勁，結體方長、鬆散，可看出其早年書學宋高宗，結體上舒下促的風格，刻意將字的下部寫得舒展放逸，與其後期用筆圓轉遒麗、結構嚴謹的「趙體」風格略有不同。此本主要特點有：

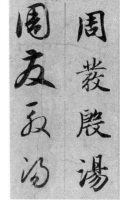

「周發殷湯」

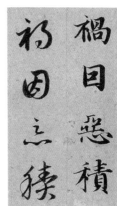

「禍因惡積」

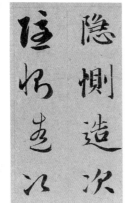

「隱惻造次」

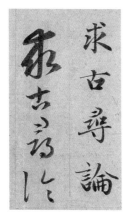

「求古尋論」

甚麼是提筆與按筆？

提筆與按筆是書法寫作中控制點畫粗細的必要技法。提筆是漢字撇、捺的尾部動作，就是以筆尖而收，是線條的收起動作。按筆通常用作點與捺，尤其是捺畫所必須的動作，即將筆鋒按至筆腰。以捺畫而言，按筆之後，應配合提筆來完成。

（一）**提按跳躍，節奏鏗鏘。** 無論楷書、草書筆法都表現得十分活躍，筆下功夫變化多端。全篇共計二十六開，每開書法組合呈現鱗羽參差，形體大小、疏密、長短、粗細，線條闊窄、曲直的錯綜變化。較為明顯的有「周發殷湯」、「禍因惡積」、「隱惻造次」、「求古尋論」等等。幾乎每開都能明顯感覺行筆當中頓挫提按的節奏韻律，以及富於情感的柔韌線條，上下起伏，高低跳躍的運動。使得全篇書法產生一種活力，其豐富的韻律耐人尋味。

（二）**結構標致，規範嚴整。** 智永《真草千字文》作為歷代範本，是以書法啟蒙為出發點，趙孟頫《二體千字文冊》也同樣如此，因此，他在臨寫時，楷書、草書都符合書體本身的標準和規範。如單體字的「天」字、「不」字、「下」字、「門」字、「耳」字等，起止轉折，注重筆畫照應。雙體字結構也是如此，如「霜」字、「稱」字、「章」字、「別」字、「愚」字等等擺放勻稱，搭配合理。無論單體、雙體或多體，字形結構優美和諧，其楷法及草法，亦寫得十

78

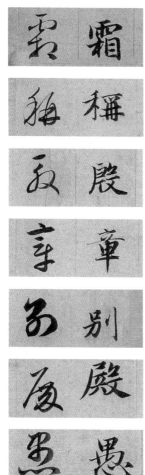

分規整標致。

（三）行筆細膩，圓勁柔韌。

趙孟頫的用筆特點，主要表現在筆鋒的運作上，歷史上談論他的書法都用「遒勁」、「勁健」、「俊麗」、「精謹」等精闢語言加以概括。只有掌握筆鋒的堅柔性，才能達到這種藝術效果。比如楷書中「梁」字、「發」字、「率」字、「言」字、「幸」字等諸多橫畫，入筆細膩，行筆當中，筆鋒提按的柔韌度頗為強勁，其力道亦是凝神合韻，有強弓勁弩之勢。草書中「稱」字、「夜」字、「肆」字、「解」字等，都是提着筆，用筆鋒鈎環盤迂，秋絲繚繞。同時，在字與字之間相互連屬，如「員外」、「垂拱」、「必改」、「承明」、「趙魏」、「會盟」諸字牽絲縈帶，在微妙的鋒纖往來之中，都體現趙孟頫書法的「遒勁」之象。其嫻熟的技藝，又為趙孟頫書法增添了「俊麗」的色彩。

80

楷書用筆特點

楷書橫畫入筆細膩，行筆中筆鋒提按的柔韌度頗為強勁。

草書用筆特點

草書中「稱」、「夜」、「肆」、「秦」、「解」，提着筆，用筆鋒鈎環盤迂，秋絲繚繞。

草書字與字之間相互連屬

草書中，「員外」、「垂拱」、「必改」、「承明」、「趙魏」、「會盟」，字與字牽絲縈帶，在微妙的鋒纖往來之中，體現趙孟頫書法的「遒勁」之象。

筆到法隨 達於化境——《行書千字文卷》

趙孟頫《行書千字文卷》為晚年創作。作品寫在質地相對較硬的絹地上。趙孟頫六十歲以後，人書俱老，其書縱橫任意，筆到法隨，可謂達於化境。《行書千字文卷》即為這一階段的精品，筆力蒼勁、圓潤、瀟灑，筆法精熟，但韻致不失。明代書法家莫世龍也不禁感歎：「昔人謂方圓一萬里，上下數百年，絕無承旨書法，觀此本信然。」縱觀本卷書法具有如下特點：

（一）字體結構及用筆富於變化。

此卷雖題為行書，但首起十九行，即至「器欲難量」止，是用楷體書寫而成，二十行以後，筆墨逐漸放開，疾馳發生變化，形成行書體結構。形體結構的變化必然導致用筆方面的變化。楷書字體端莊工整，少有連帶，對每一筆畫，線條頓挫幅度明顯，筆筆交代清楚，如「律」字，「水」字，「愛」字等。行書字體瀟灑靈便，相互映帶照應，根據字形結構，

展示線條頓挫節奏變化，連帶關係密切，如「敬」字、「枝」字、「薪」字等，皆為「務從簡易，相間流行」，從快從速，筆觸勾連。

（二）**平正嚴謹，格律沉穩，韻味淳厚。**運筆分佈停勻，使轉曲折，各自獨立。筆力蒼勁瀟灑，筆法精熟圓渾，諸如「岡」字、「宅」字、「紡」字等，筆鋒粗細變化不大。全篇氣勢連貫，洋洋千言，從容寫來，韻致不失。

《行書千字文》中有些字體表現十分怪誕，如「本」字、「巾」字、「牀（床）」字，「步」字，與上下、左右字體格調不相協調，似乎有些飄逸，可能與作者當時的心境有關。

（本文作者是故宮博物院研究員、古書畫專家。）

甚麼是行書？

行書又稱行押書，是一種介於楷、草之間的書體，兼有楷書的嚴謹和草書的流暢。行書的起源最早可追溯至漢末，晉代時開始盛行，至今仍是使用最廣泛的一種字體。同楷書、草書一樣，行書由隸書自由書寫逐漸演化而來，其流動程度可以由書寫者自由運用。

85

梁員外散騎侍郎周興嗣次韻

天地玄黃宇宙洪荒日月
盈昃辰宿列張寒来暑往
秋收冬藏閏餘成歲律呂
調陽雲騰致雨露結為霜
金生麗水玉出崑岡劍號
巨闕珠稱夜光果珍李柰
菜重芥薑海鹹河淡鱗潛
羽翔龍師火帝鳥官人皇
始制文字乃服衣裳推位

善慶尺璧非寶寸陰是競
資父事君曰嚴與敬孝當
竭力忠則盡命臨深履薄
夙興温凊似蘭斯馨如松
之盛川流不息淵澄取映
容止若思言辭安定篤初
誠美慎終宜令榮業所基
籍甚無竟學優登仕攝職
政存以甘棠去而益詠
樂殊貴賤禮別尊卑上和
下睦夫唱婦随外受傅訓
入奉母儀諸姑伯叔猶子

《行書千字文卷》

平章愛育黎首臣伏戎羌
遐邇壹體率賓歸王鳴鳳
在樹白駒食場化被草木
賴及萬方蓋此身髮四大
五常恭惟鞠養豈敢毀傷
女慕貞絜男效才良知過
必改得能莫忘罔談彼短
靡恃己長信使可覆器欲
難量墨悲絲染詩讚羔羊
景行維賢剋念作聖德建
名立形端表正空谷傳聲
虛堂習聽禍因惡積福緣

隱惻造次弗離節義廉退
顛沛匪虧性靜情逸心動
神疲守真志滿逐物意移
堅持雅操好爵自縻都邑
華夏東西二京背芒面洛
浮渭據涇宮殿盤鬱樓觀
飛驚圖寫禽獸畫綵仙靈
丙舍傍啟甲帳對楹肆筵
設席鼓瑟吹笙陞階納陛
弁轉疑星右通廣內左達
承明既集墳典亦聚羣英
杜稾鍾隸漆書壁經府羅

將相路俠槐卿戶封八縣
家給千兵高冠陪輦驅轂
振纓世祿侈富車駕肥輕
策功茂實勒碑刻銘磻溪
伊尹佐時阿衡奄宅曲阜
微旦孰營桓公匡合濟弱
扶傾綺迴漢惠說感武丁
俊乂密勿多士寔寧晉楚
更霸趙魏困橫假途滅虢
踐土會盟何遵約法韓弊
煩刑起翦頗牧用軍最精
宣威沙漠馳譽丹青九州

歡招渠荷的歷園莽抽條
枇杷晚翠梧桐早凋陳根
委翳落葉飄颻遊鵾獨運
凌摩絳霄耽讀玩市寓目
囊箱易輶攸畏屬耳垣牆
具膳飧飯適口充腸飽飫
烹宰飢厭糟糠親戚故舊
老少異糧妾御績紡侍巾
帷房紈扇貞潔銀燭煒煌
晝眠夕寐藍筍象床弦歌
酒讌接杯舉觴矯手頓足
悅豫且康嫡後嗣續祭祀

赤城昆池碣石鉅野洞庭
曠遠綿邈巖岫杳冥治本
於農務茲稼穡俶載南畝
我藝黍稷稅熟貢新勸賞
黜陟孟軻敦素史魚秉直
庶幾中庸勞謙謹敕聆音
察理鑑貌辨色貽厥嘉猷
勉其祗植省躬譏誡寵增
抗極殆辱近恥林皋幸即
兩疏見機解組誰逼索居
閑處沉默寂寥求古尋論
散慮逍遙欣奏累遣慼謝

想浴執熱願涼驢騾犢特
駭躍超驤誅斬賊盜捕獲
叛亡布射遼丸嵇琴阮嘯
恬筆倫紙鈞巧任釣釋紛
利俗並皆佳妙毛施淑姿
工顰妍笑年矢每催羲暉
朗曜璇璣懸斡晦魄環照
指薪修祜永綏吉劭矩步
引領俯仰廊廟束帶矜莊
徘徊瞻眺孤陋寡聞愚蒙
等誚謂語助者焉哉乎也

子昌書

台閣體宗師「雲間二沈」

在明初書壇上，「台閣體」書法曾盛極一時，它的始作俑者就是有「大小學士」、「雲間二沈」之稱的沈度、沈粲兩兄弟。「二沈」以沈度為長，字民則，號自樂，明代華亭（今上海松江）人。他是明成祖時最受賞識的御用書法家，甚至被明成祖稱為「我朝王羲之」。在一次君臣討論書法時，沈度對皇帝說：「臣有弟粲，其書勝臣。」藉兄長推荐，沈粲得以被召見，同授翰林學士，與其兄並稱「大小學士」。

沈粲，字名望，號簡庵。他擅長真、行、草諸體，草書成就最高，以「草聖」

沈粲《草書千字文卷》（局部）

名擅一時。其書圓潤遒麗，有過於兄，在明初書壇佔據一席。後人評價沈粲書法

「學宋克而得鍾體，大非其兄所及」。

甚麼是台閣體？

台閣體是一種楷書方正、大小一律的明代官場書體。明永樂年間，明成祖朱棣下令徵召天下善書人，授中書舍人官職，分別值武英、文華等殿，繕寫內閣擬定的詔令、典冊、文書等。其書法有統一的要求和體格，人稱「台閣體」。

龍蛇飛動　章草筆意

《草書千字文卷》是沈粲應友人徐尚賓索求為其書寫的，時間是明正統十二年（一四四七）。款署「正統丁卯秋七月初三日沈粲書」。

從行筆上看，此卷書法通篇運筆迅疾流暢，點畫遒勁峭利，絕無衰頹滯鈍現象，表現出沈粲晚年創作的純熟功力和旺盛的藝術創造力。作品中明顯的章草筆意，表明沈粲對同鄉前輩宋克的章草書有所取法，這使他的草書於遒逸之外別具古雅氣質。總的來看，此篇《草書千字文》有如下特點：

（一）點畫瘦勁峭利，體勢收放自如。 運筆騰挪動蕩，迅疾而流暢，像第四行「天地」、「黃」、「洪」，第五行「日月」、「宿」，第六行「寒」、「秋收」，第七行「餘」、「成」、「律」等，筆觸輕重緩急的處理與字體結構規律的把握極見匠心，中鋒與側鋒交替運用，使筆畫寓方於圓，方圓互見，婉轉之中蘊含峭拔之

沈粲《草書千字文卷》自跋

結字以扁方為主，並多運用側鋒，突現出風貌的簡古與拗強。

勢。這不僅豐富了線條的藝術表現力，而且使整體書風呈現神清氣爽、筋骨強健的生氣。

（二）具有明顯的章草書遺意。如：「長」、「二」、「涇」、「並」等字的撇筆、橫畫、點筆，都帶有隸書波磔筆畫，此其一。第二，點畫注重頓挫、直折，像「雲」、「乃」、「物」、「仁」等字的寫法與章草書的某些特點頗為契合；尤其是沈粲自跋一則，結字以扁方為主，並多運用側鋒，突現出風貌的簡古與拗強。第三，常有意使字與字之間斷開，不相連屬，以強化每個字的獨立功能。這些特點共同構成了此篇的章草意味，使作品於遒逸之外別具一種古雅氣質。

（三）**開闊有度，不失規矩。** 整篇作品草法縱橫，字態與筆法變化多樣，卻始終保持了不枯不燥、不激不厲的氣度。這也是沈粲草書的重要特徵。像這樣的草書長卷，易於縱筆馳騁，而難於縱而能斂。惟胸中有法，下筆時方能做到中規中距。這種對法度的重視，與明代初期書法藝術所強調的「雍容矩度」的美學標準在本質上是一致的。另外行款安排鬆与適度，左右映帶，富於美感。也反映出對章法佈置的精心用意。

甚麼是章草？

章草是草書的一種，由隸書轉化而來。即在隸書的基礎上，隨意運筆而成。章草字體脫離隸書的規矩，卻保留隸書之波磔，形成當時更方便書寫的書體。關於章草名稱的由來，有兩種不同的說法，一說是漢元帝時史游所整理，一說是漢章帝甚愛此書體而命名。據說漢章帝由於喜當時杜操的草書，特讓他上奏時以此為書體，因寫於奏章，故名「章草」。

（四）功力純熟。全篇一百三十六行一千餘字，一氣呵成，雖在卷尾自題中謙稱「勉為書一過，惜拙鈍之不稱耳」，但作為晚年手筆，既無衰頹滯鈍跡象，亦無生拙躁動之處。書技嫻熟，書風蒼勁老辣，富於氣勢，表現出極高的筆墨駕馭能力和旺盛的藝術創造力。

（本文作者是故宮博物院研究員、古書畫專家。）

章草筆意之一
「長」、「二」、「涇」、「並」字，撇筆、橫畫、點筆，都帶有隸書波磔筆畫。

章草筆意之二
「雲」、「乃」、「物」、「仁」字，點畫注重頓挫、直折，與章草書的某些特點頗為契合。

甚麼是波磔筆法？

波磔筆法是隸書最顯著的特徵之一，為向右下斜的筆勢，今天稱之為「捺」。隸書由篆書演變而來，將篆書的曲線條、圓轉筆畫變為方折，縱勢字形變為橫勢。基本原則是橫直平正，波磔分明，橫要如水之平，豎如繩之直，又須有迭宕起伏，蠶頭雁尾，波磔即是雁尾部分。按照點畫波磔的不同，隸書可分為秦隸和漢隸。

中國古代書法發展概況表

時代	發展概況	書法風格	代表人物
原始社會	在陶器上有意識地刻畫符號		
殷商	文字已具有用筆、結體和章法等書法藝術所必備的三要素，主要文字是甲骨文，開始出現銘文。	商朝的甲骨文刻在龜甲、獸骨上，記錄占卜的內容，又稱卜辭。筆畫粗細、方圓不一，但遒勁有力，富有立體感。	
先秦	鑄刻在青銅器上的金文盛行。	金文又稱鐘鼎文，字型帶有一定的裝飾性。雖然使用不方便，但使得文字呈現出多種多樣的風格。	
秦	秦統一六國後，文字也隨之統一。官方文字是小篆。	小篆形體長方，用筆圓轉，結構勻稱，筆勢瘦勁俊逸，體態寬舒，主要用於官方文書、刻石、刻符等。	李斯、趙高、胡毋敬、程邈等。
漢	漢代通行的字體約有三種，篆書、隸書和草書。其中隸書是漢代的主要書體。	西漢篆書由秦代的圓轉逐漸趨向方正，東漢篆書體勢方圓結合，用筆遒勁。隸書筆畫中出現了波磔，提按頓挫、起筆止筆，表現出蠶頭燕尾波勢的特色。草書中的章草出現。	史游、曹喜、崔瑗、張芝、蔡邕等。
魏晉	書體發展成熟時期。各種書體交相發展，在隸書的基礎上，演變出楷書、草書和行書。書法理論也應運而生。	楷書又稱真書，凝重而嚴整；行書靈活自如，草書奔放而有氣勢。出現劃時代意義的書法大家鍾繇和「書聖」王羲之。	鍾繇、皇象、索靖、陸機、王羲之、王獻之等。

南北朝	隋	唐	五代十國	宋	元	明	清
楷書盛行時期。北朝出現了許多書寫、鐫刻造像、碑記的書法家。南朝仍籠罩在「二王」書風的影響下。	隋代立國短暫，書法臻於南北融合，雖未能獲得充分的發展，但為唐代書法起了先導作用。	中國書法最繁盛時期。楷書在唐代達到頂峰，名家輩出。行書入碑，拓展了書法的領域。盛唐時的草書清新博大，放縱飄逸，其成就超過以往各代。	書法上繼承唐末餘緒，沒有新的發展。	北宋初期，書法仍沿襲唐代餘波，帖學大行。	元代對書法的重視不亞於前代，書法得到一定的發展。	明代書法繼承宋、元帖學而發展。眾多書法家都是由宋元入晉唐，取法「二王」，也有部分書法家法古開新，表現出鮮明個性。	突破宋、元、明以來帖學的樊籠，開創了碑學。書法中興，書壇活躍，流派紛呈。
北朝的碑刻又稱北碑或魏碑，筆法方整，結體緊勁，融篆、隸、行、楷各體之美，形成雄偉渾厚的書風。	隋代碑刻和墓誌書法流傳較多。隋碑內承周、齊峻整之緒，外收陳綿麗之風，結體或斜畫緊結，或平畫寬結，淳樸未除，精能不露。	唐代書法各體皆備，並有極大發展，歐體書法度嚴謹，雄深雅健；褚體清勁秀穎，顏體結體豐茂，莊重奇偉；柳體遒勁圓潤，楷法精嚴。張旭、懷素狂草如驚蛇走虺，張雨狂風。	書法以抒發個人意趣為主，為宋代書法的「尚意」奠定了基礎。	刻帖的出現，一方面為學習晉唐書法提供了楷模和範本，一方面對行書的迅速發展和尚意書風的形成，起了推動作用。	元代書法初受宋代影響較大，後趙孟頫、鮮于樞等人，使晉、唐傳統法度得以恢復和發展。	明初書法沿襲元代傳統，尚未形成特色。江南地區的蘇、杭等地成為經濟和文化中心，文人書法抬頭。書法在繼承傳統基礎上更講求形式美和抒發個人情懷。晚期狂草盛行，湧現出許多風格獨特、成就卓著的書法家。	清代碑學在篆書、隸書方面的成就，可與唐代楷書、宋代行書、明代草書相媲美，形成了雄渾淵懿的書風。
羊欣、范曄、蕭衍、陶弘景、崔浩、王遠等。	智永、丁道護等。	虞世南、歐陽詢、褚遂良、薛稷、李邕、張旭、顏真卿、柳公權、懷素等。	楊凝式、李煜、貫休等。	蘇軾、黃庭堅、米芾、蔡襄、趙佶、張即之等。	趙孟頫、鮮于樞、鄧文原等。	宋克、沈度、沈粲、解縉、祝允明、文徵明、王寵、董其昌、張瑞圖、黃道周、倪元璐等。	王鐸、傅山、朱耷、冒襄、劉墉、鄭燮、金農、鄧石如、包世臣等。